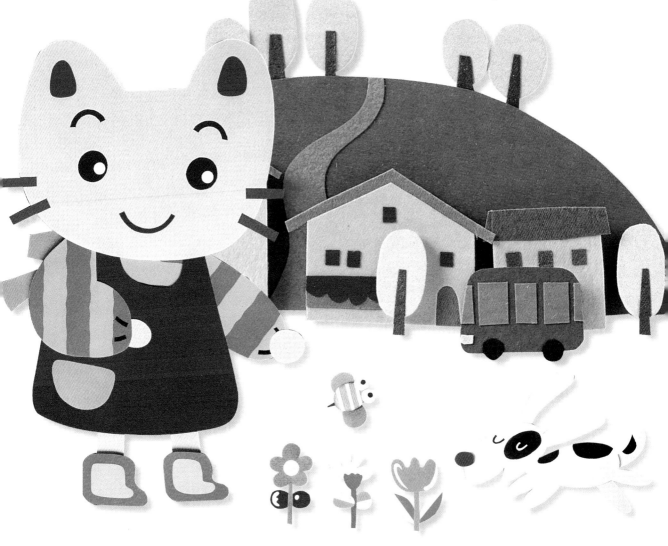

自然萬象

6 教室佈置系列

佈置 〈part.1〉

自然萬象佈置【part.1】

　　繼教室環境設計系列之後，再度推出一系列提供教師、學生參考應用的教室佈置系列。前者有植物篇，後者則將植物的定義推廣為自然萬象，書中包括的範圍分為幾部份，即花草植物、食物、天象、氣候、景象；而每件作品都附有線稿、應用例、製作方法，深切地配合目前國小國中甚至高中的教室環境與製作需求。內容中所有製作物皆以方便的材料、簡易的製作技巧為主，輕鬆地製造出愉快的教學、學習環境。相信各位老師與同學在參考本書的同時，便可以想像出屬於自己的快樂天堂了。

活用小建議

教室佈置有效要訣：

1. **材料**簡單、製作方便、省時又省力。
2. **色彩**搭配與學習風氣息息相關。
3. 製造**主題式環境**，達到平衡的效果。

材料選擇：

1. 窗戶-卡點西德
2. 壁報-紙類環保類、金屬類、多媒材等視主題而定。
3. 利用保麗龍或珍珠板作多層次搭配。

色彩選擇：

1. 類似色與對比色

 ex: ▢▢ v.s. ▢▢

2. 寒色與暖色系

 ex: ▢▢ v.s. ▢▢

3. 高彩度與低彩度

 ex: ▢▢ v.s. ▢▢

4. 明度參考表

高明度	中明度	低明度
具有積極、快活、清爽、明朗的感覺。適合表現輕快、開朗、親切、華麗的畫面。	具有柔和、幻想、甜美的感覺。適合表現高雅、古典、奢華的畫面效果。	具有苦悶、鈍重、明瞭、暖和的感覺。適合表現陰沈、憂鬱、神祕、莊重的畫面效果。

主題式環境：

例如：
1. 抽象
2. 人物
3. 動物
4. 兒童教育
5. 生活情節
6. 校園主題
7. 節慶
8. 環保
9. 花藝
10. 童話故事
等等
（可參考教室環境設計1～6）

　　老師與學生可利用本書中所附之線稿來進行教室的佈置，同時讓小朋友們養成分工合作的好習慣，培養群育和美育，並讓師生們在製作過程中營造出良好的關係與默契。

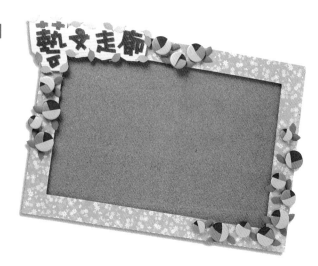

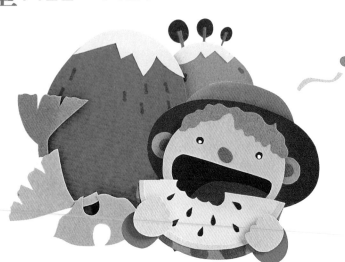

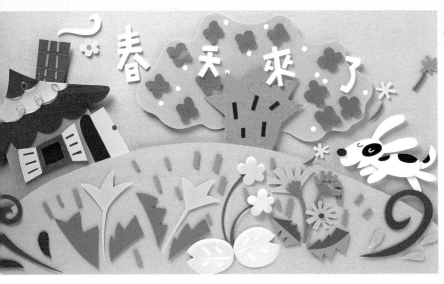

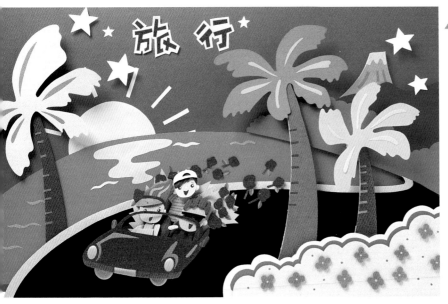

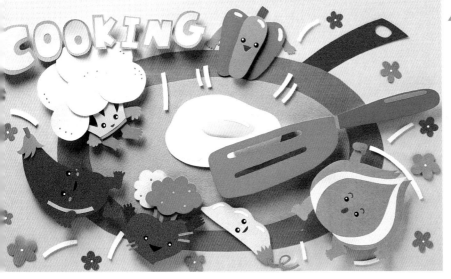

工具材料
Natural
自然萬象佈置

描圖紙

圓規

圈圈板

■工具的使用方法與祕訣

剪　刀＞ 剪裁必備的工具。

刀　片＞ 利於切割紙類，但須小心使用：其中刀片之刀鋒分有30°與45°之刀片，本書一律使用30°之刀片。

圓規刀＞ 專用於切割圓形的器具。

圓　規＞ 此為畫圓形的方便工具。

打洞器＞ 可以打出圓形紙片或鏤空的小圓。

無水原子筆＞ 可用於描圖、作紙的彎曲等。

樹　脂＞ 最基本的黏貼工具。

相片膠＞ 利於紙雕時的黏貼。

雙面膠＞ 黏於紙張之間的便利用具。

立可白

無水原子筆

泡綿膠

雙面膠

打孔器

豬皮擦

噴膠

保麗龍

相片膠

保麗龍膠

白膠

珍珠板

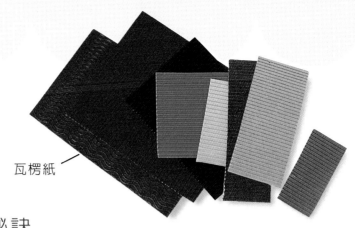

瓦楞紙

■材料的使用方法與祕訣

泡棉膠➤可用來墊高、使之凸顯立體感的黏貼工具。

保利龍膠➤專用於黏貼保麗龍與珍珠板。

噴　膠➤便於大面積紙張的黏貼。

豬皮擦➤可將滲出的膠水擦掉。（最好待乾後再擦拭）。

圈圈板➤可用於畫圓。

紙　類➤美術紙中使用較普級的有書面紙、腊光紙、粉彩紙、丹迪紙。

保麗龍➤可製造出立體層次感。

珍珠板➤有各種厚度的珍珠板，可用於墊高時的工具。

描圖紙➤可用於描圖、也可以作翅膀等半透明性質的表現。

瓦楞紙➤利用瓦楞紙的紋路來作各種巧妙的變化。

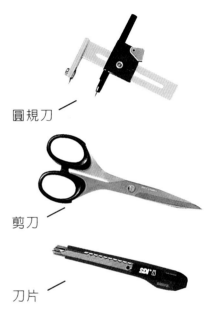

圓規刀

剪刀

刀片

美術紙

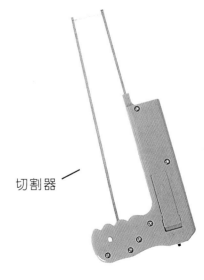

切割器

 基本描圖〈一〉

1 描圖將圖型描繪於描圖紙上，翻至背面，以黑色鉛筆塗黑。

2 再翻回正面，置於色紙上，同時再描繪一次。

3 拿起描圖紙，即發現剛描下的圖型已經覆印在色紙上了。

 基本描圖〈二〉

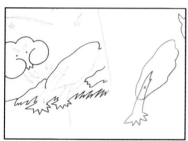 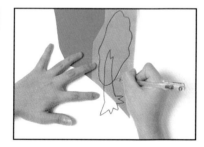

1 描圖一描下線稿，並預留出黏貼處，如圖所示紅△處。

2 覆於色紙上，以無水原子筆描劃樹輪廓。

3 色紙上繪出現壓痕，沿著壓痕剪下即可，亦不易弄髒。

 基本描圖〈三〉

1 以2B的筆劃出圖形，並預留黏貼出，如圖所示紅△處。

2 翻至背面再描一次。

3 剪下後翻回正面，即為所需的圖案。（有鉛筆覆印線的為反面，如此正面的圖案才不易在覆印過程中弄髒。）

 ## 紙雕技法〈一〉—摺曲

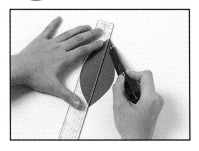

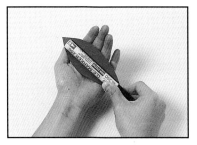

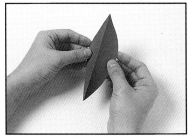

1 剪下樹葉的形狀。用刀背在中間劃一道摺線。

2 用粗的筆桿作彎曲。

3 最後再將摺線部分凸出即完成。

 ## 紙雕技法〈二〉—壓凸

1 利用圓規畫出一圓形。

2 利用圓頭筆在紙的邊緣壓劃。

3 翻回正面後,即為一半立體的圓形。

 ## 紙雕技法〈三〉—彎弧

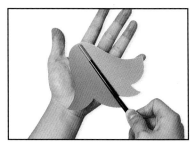

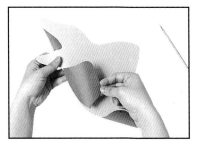

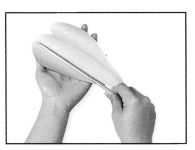

▲ 蒂頭的部份可利用筆桿作出弧形後,背部黏塊泡棉,增加立體感。

▲ 以紙雕的技法彎曲葉片,做出半立體的感覺。

▲ 劃出葉片中間的摺線,用圓桿彎出弧狀,再凸出摺線即完成半立體的葉片。

黏法〈一〉— 白膠、相片膠

相片膠快乾與強力黏性，
廣泛用於紙雕技法；而白
膠容易購買且用途很廣。

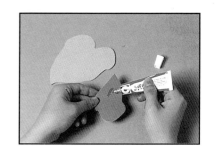

黏法〈二〉— 雙面膠

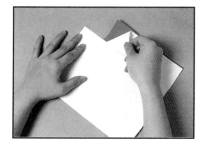

1 用寬面的雙面膠黏於紙張背面。

2 描圖於正面，剪下。

3 將背面的膠撕起即可。

黏法〈三〉— 泡綿膠

將泡綿膠黏成塊狀，黏於背面，貼越多
層，表現出的層次感越明顯。

上色

1 **立可白** － 可用於點綴亮點，如星星、眼睛、花朵中心等。

2 **簽字筆** － 黑色的簽字筆適用眉毛、眼睛的繪製。

3 **色鉛筆** － 利用色鉛筆劃出紋路，適用於衣服上的花紋、縫線等，另外表現於臉部如腮紅，感覺也顯得活潑。

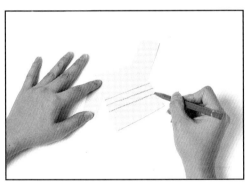

4 **泫染** － 可先在圖畫紙或水彩紙上以彩色墨水或水彩泫染漸層，可讓造型的立體感、層次感更明顯。

5 **麥克筆** － 利用彩色的麥克筆，可做多方面的配合，省去剪貼時間，直接用麥克筆劃出色彩，如葉子。

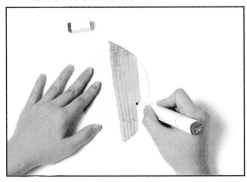

6 **粉彩** － 粉彩在佈置方面使用的較少，如腮紅、花葉、雲朵等，塗抹時要均勻的劃圓，才會有漸層暈開的效果。

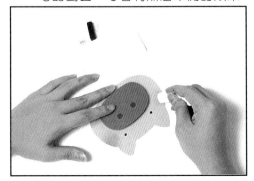

 ## 上字〈一〉一列印

利用電腦打字做出字體
後列印出來,並逐次放
大。

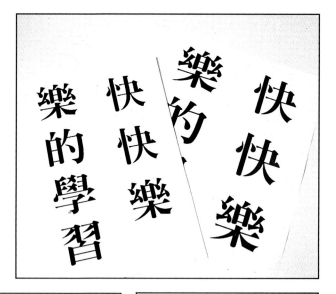

1 在放大的紙上用圓規劃
出圓形。

2 剪下後,可貼在有背景
的任何佈置上。

3 或將字體的部份剪下亦
可。

 ## 上字〈二〉一單色字

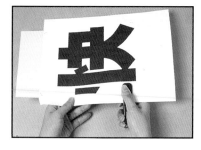

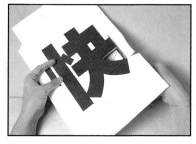

1 以電腦印字後影印放大
至所須大小,在下方墊
上色紙並訂住四角。

2 訂住四角後剪下或以美
工刀割下。

3 完成,此為最簡便的方
法,分開的筆劃易掉,
要小心收好。

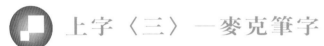

▲黑稿部份

▲完成

🔲 上字〈三〉—麥克筆字

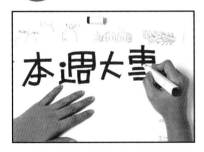
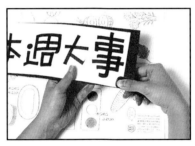
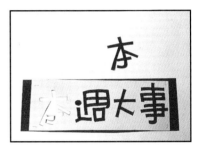

1 以麥克筆字體在廢紙上寫出所須的字句。

2 將色紙置於後方並訂住四角固定。

3 一一以刀片割,可貼於另一色紙上。

🔲 上字〈四〉—多色字

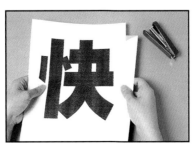

1 將色紙貼出簡易的幾合形,並將二張色紙黏貼在一起。

2 在色紙上訂上字體,並剪下。

3 剪下後呈現的視覺效果。

字形表現
〈做法參考P.13〉

▲ **本週大事**－用對比、互補色，並在「週」字上使用了白色點，使字體顯得有律動感。

▲ **藝文走廊**－本標題字加上深藍色字錯開作出陰影的效果，並利用瓦楞紙墊於下方，製造不一樣的質感。

▲ **兒童天地**－此標語的製作較簡單，在割下黃字後，再貼上綠紙，約離字體1～2cm，依循剪下。

▲ **榮譽榜**－在紅色圓紙上的邊緣利用打洞機隨意的打幾個洞，並貼於墊有泡棉膠或珍珠板的綠色圓色塊。

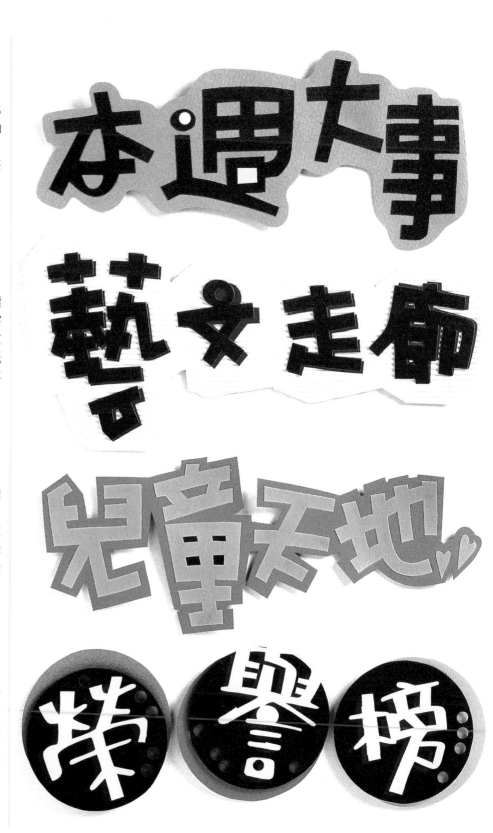

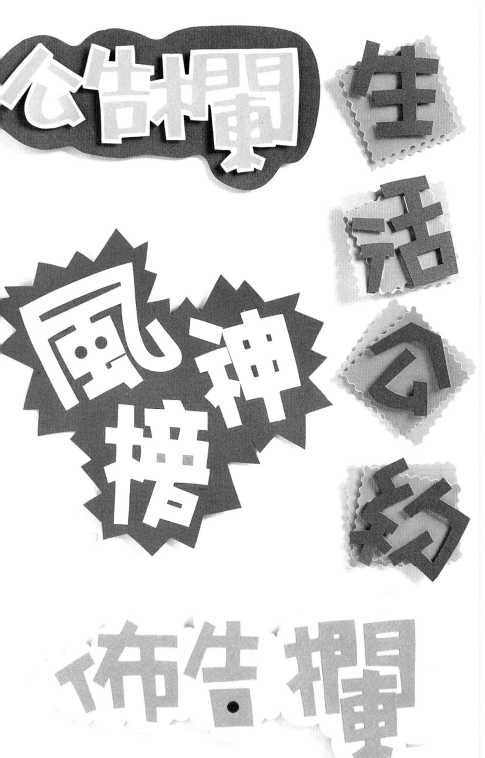

▲ **公告欄**－字體在貼上白紙後距1cm剪下，貼在深咖啡色紙上，隨意的剪出圓弧的邊緣。

▲ **風神榜**－依字意來作加強，可在邊緣剪出鋸齒狀，使標語更聳動。

▲ **生活公約**－在字體剪下後，於背面貼泡棉膠，貼於土色方塊上，再於土色方塊後貼泡棉膠，貼上綠色方塊。在黏上板子時，可變化它們的方向，會變得更活潑。

▲ **佈告欄**－在字體剪下後，貼於黃色色紙上，再剪出雲朵的樣子。（可翻至背面，於邊緣滾出圓邊，增加立體感。）

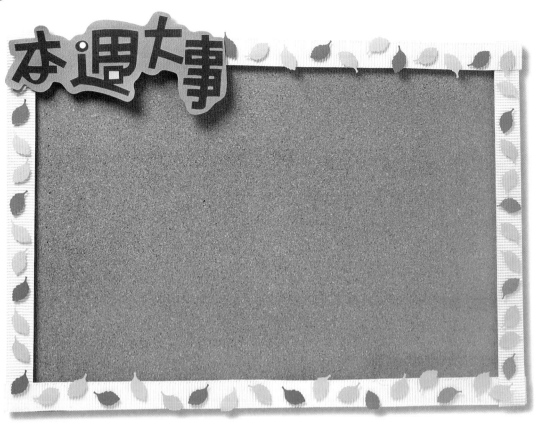

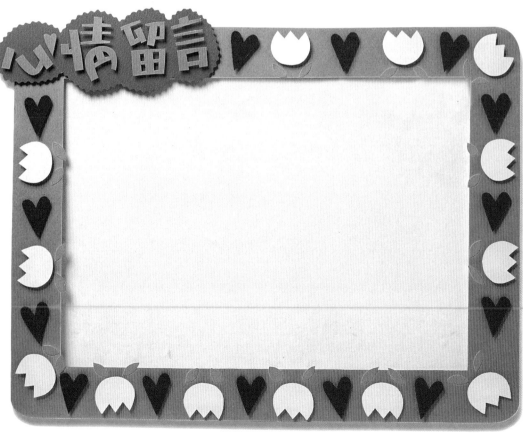

此部份包括由前一單元字型標語和邊框所組成的留言板、公佈欄、備忘錄等等的實用邊框。以西卡紙或紙板為框板，在上方可變化出各種意想不到的效果。

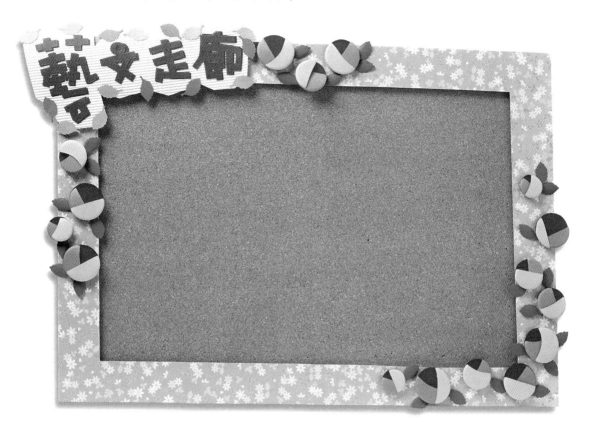

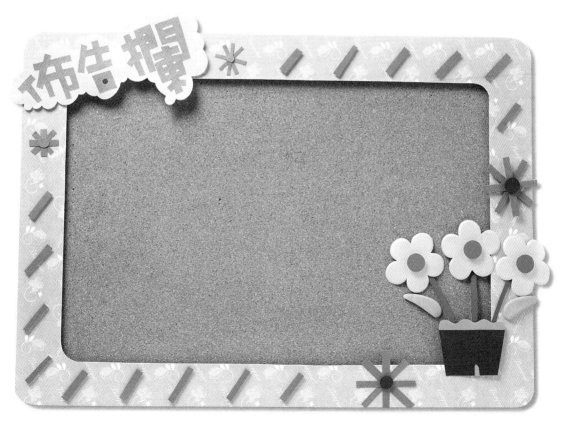

月計畫表、年度大事表
慶生表、課表

此部份作品，除了使用學
生用品作造型外，活潑的
色彩為畫面相信一定會吸
引著小朋友們的目光。

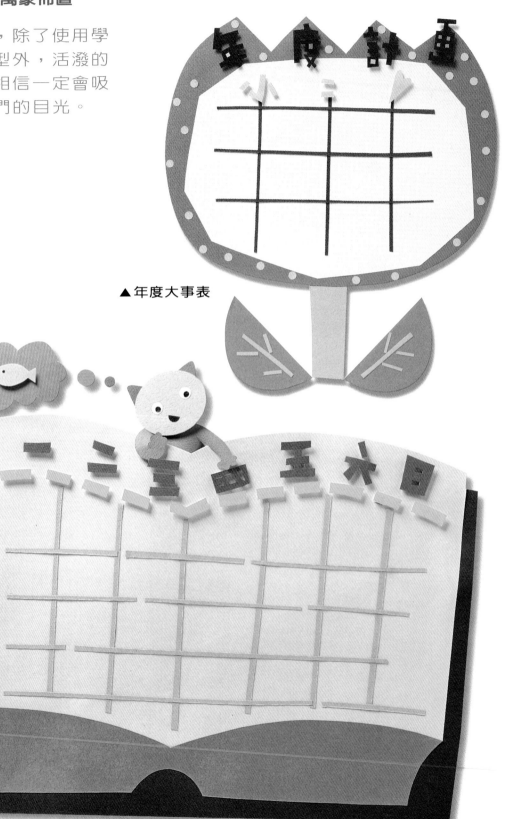

▲ 年度大事表

▲ 月計畫表

18

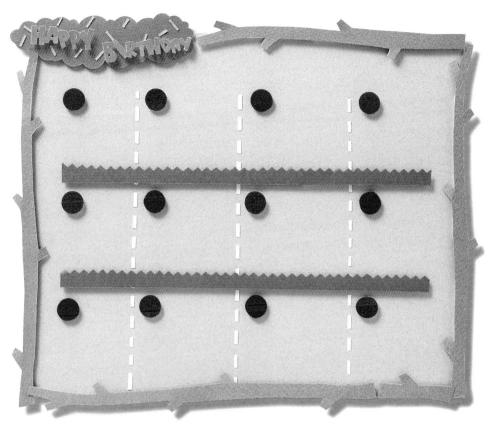

▲慶生表

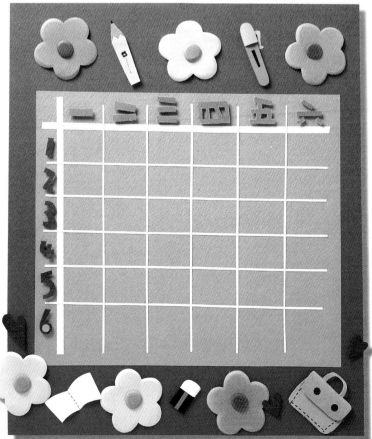

▲課表

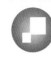
此部份皆以可勾掛的門牌型式來表現各種告示、指示牌,可用來告示此班級的現況、課程與指示位置的功能。

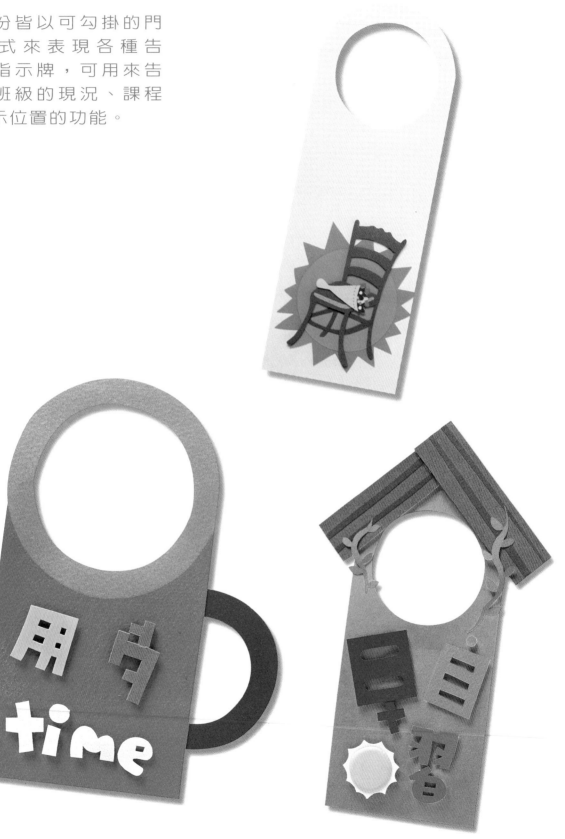

低年級

ENJOY

COOKING

21

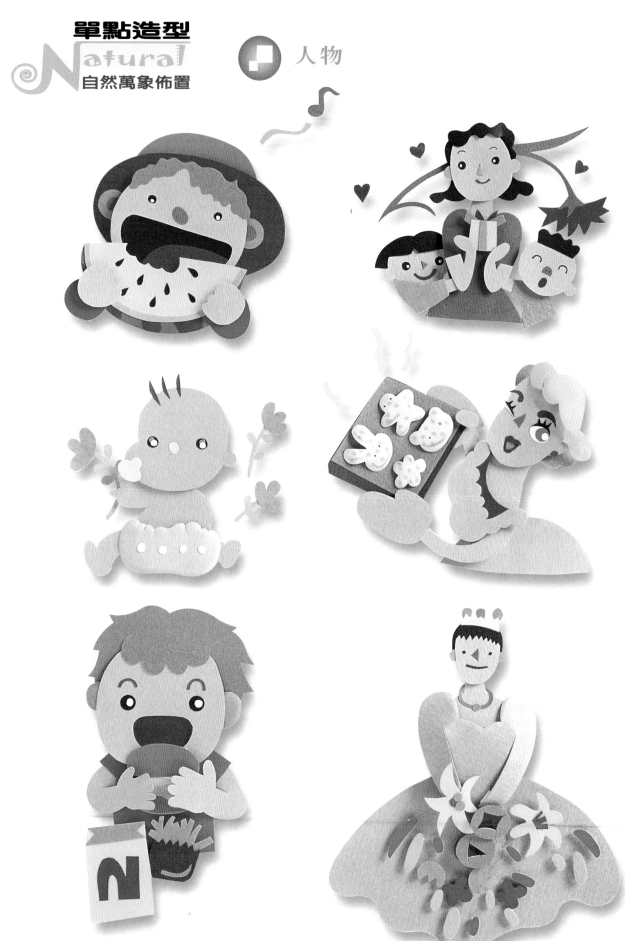

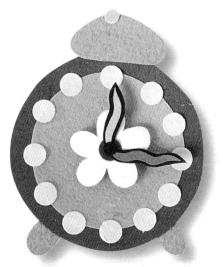

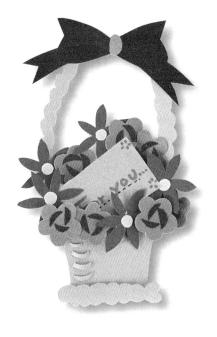

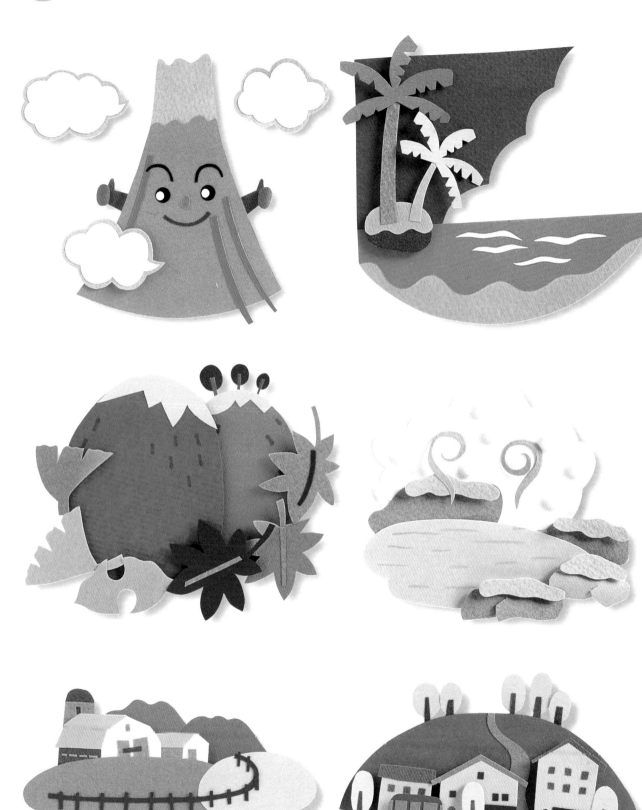

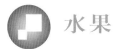

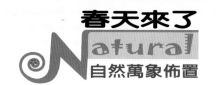

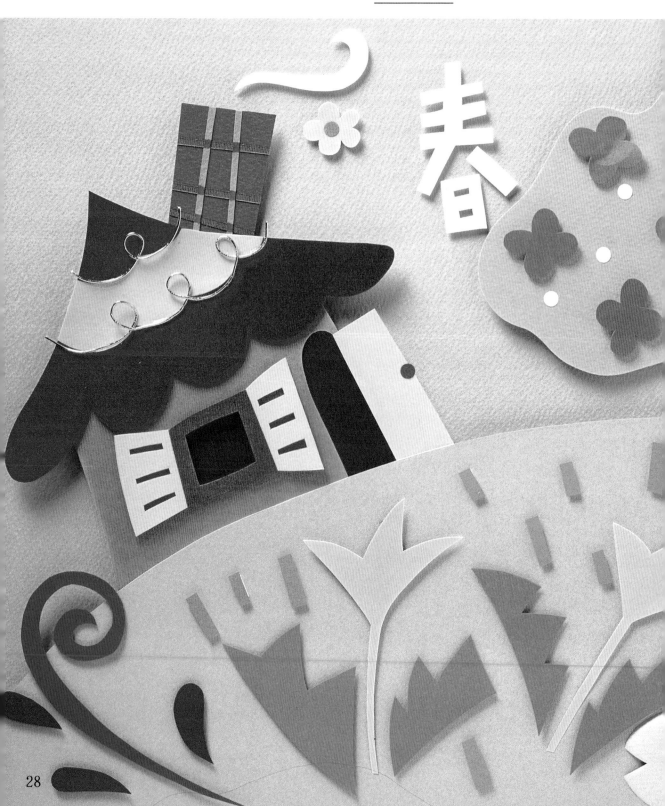

以簡單的造型、豐富的色彩來表現，淺淺粉粉的色調代表著春天的清新，新生的感覺適合用於開學新生的生命朝氣，也象

徵著另一個新的開始。利用泡棉膠、珍珠板來製造立體感，使紙張充份的靈活運用，事半功倍。

線稿
參考P58

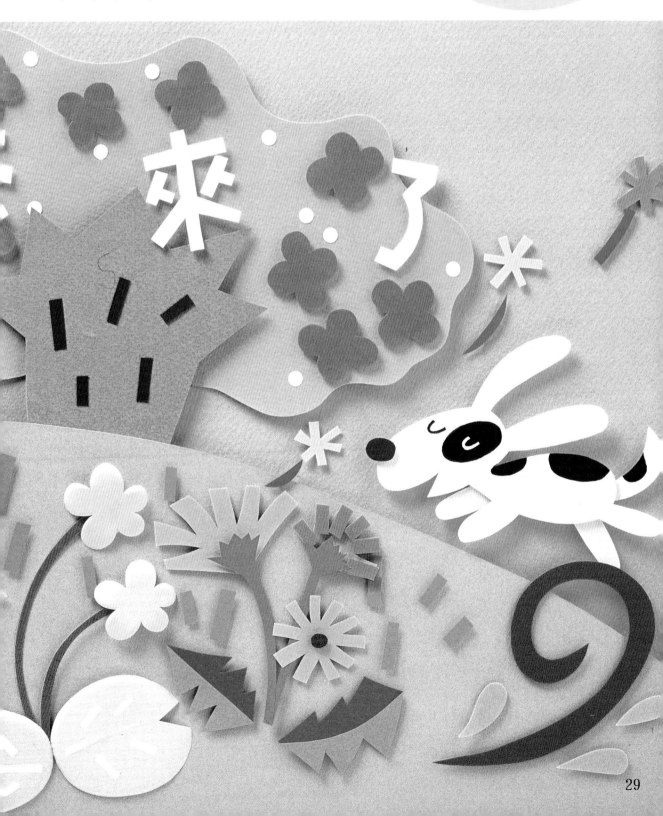

 製作重點示範

1 於綠色色紙背面貼上雙面膠。

2 剪成長條狀後貼於版面上,當作草地。

3 也可加上泡棉增加立體感。

4 以鏤空的技法製作葉脈,再於其背面貼上另一顏色色紙。

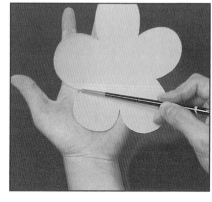

5 花朵的造型則以滾圓邊的方式製作,增加立體感。

6 草地的組件一一組合於版面上。＊草地的背面可以上珍珠板。

7 剪割下已鏤空的房屋,並襯一深色色紙於背部。

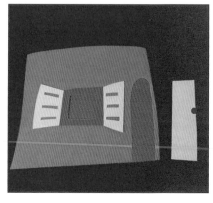

8 將門、窗各別貼上。

9 以2色色紙製作屋頂。

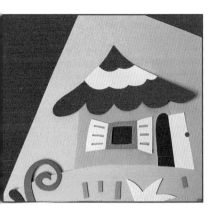

10 貼上第二層色紙。

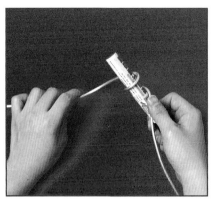

11 以鋁條或鐵絲來表現線條。

12 煙囪部份則以線條貼出格子。

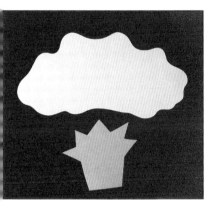

13 割下大樹的造型。

14 將色紙摺疊多色，於第一層上畫出小花朵，並一起剪下。

15 以打洞機打圓，或以圓圈板畫出圓點。

16 樹幹的背面貼上泡棉膠或珍珠板墊高。

17 一一組合即可。

18 小狗的花紋可用麥克筆來繪製。

每個季節都有象徵的事；例如：春天－樹苗、花苞、小嬰兒。夏天－海洋、沙灘、戲水用具。秋天－落葉、蜻蜓、芒草、稻草人。冬天－雪人、聖誕樹、聖誕老公公

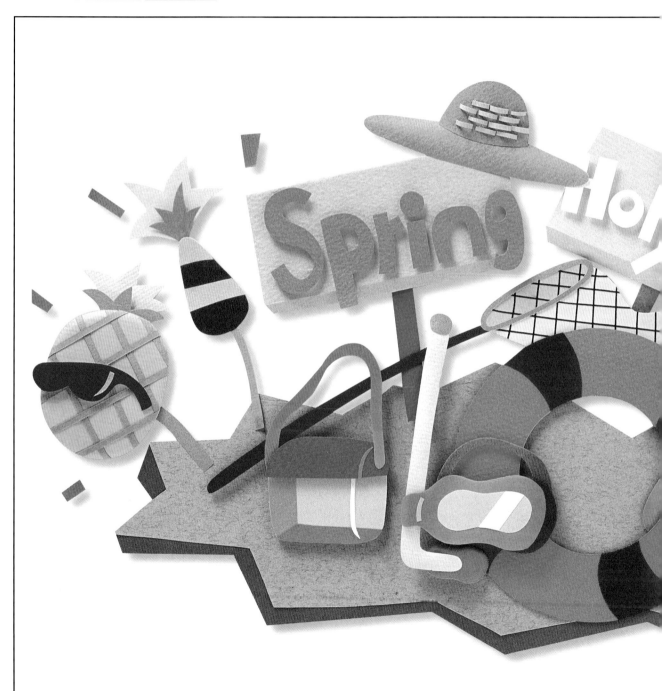

等。巧妙運用組合，可以做出您喜
愛的季節。

線稿
參考P58

製作重點示範

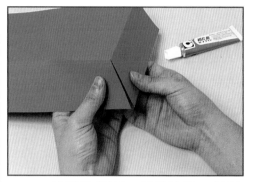

1 於轉角剪下一三角缺口，並以
相片膠黏邊，製作出立體效
果。

2 以麥克筆寫字在紙上，再將色
紙訂於其下，以剪刀剪下或以
刀片割下即可。

3 西瓜上的紋路除了以色紙黏貼
來表現外，亦可利用麥克筆繪
製。

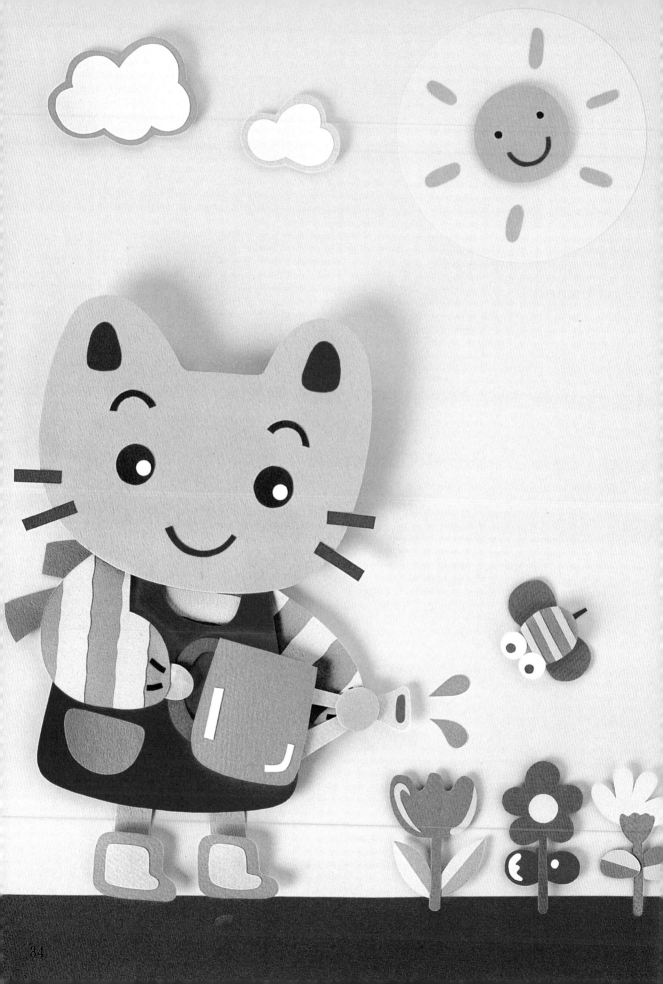

春天來了

Natural 自然萬象佈置

澆花

表現於**海報**上，可增加 "開學囉"、"新生報到處" 等標語。

製作重點示範

1 選擇一支頂端為圓頭型的筆，在色紙背面的邊緣滾圓邊，製作出立體感。

2 衣服的橫條製作，可以先以色紙貼出花紋，再依造型剪下。

3 在小貓的背面貼上珍珠板墊高，依自己喜好，可貼多層珍珠板，會顯得立體。

線稿
參考P59

以可愛的動物和澆花的造型來凸顯春天的感覺，親切而易親近，可適用於低年級的同學。貼在一年級新生教室裡，讓小朋友們一放輕鬆！！

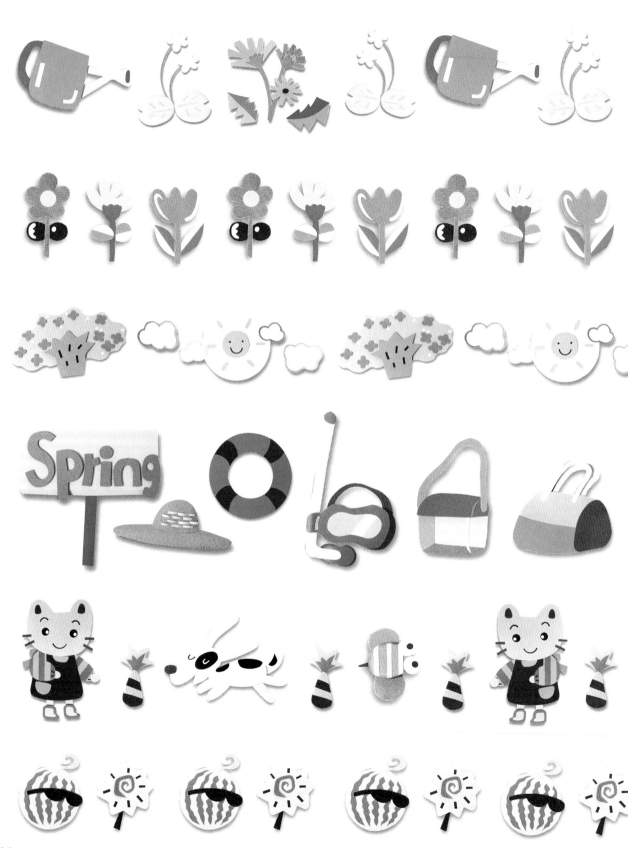

生 活 花 絮

單 元 佈 置

排行榜

此標題為旅行的佈置圖，可延伸其涵意
為：＂旅行－快樂學習與健康成長的旅
程。＂簡單的背景，使主角完全被烘托出
來，強調和樂的親子關係和生活品質。

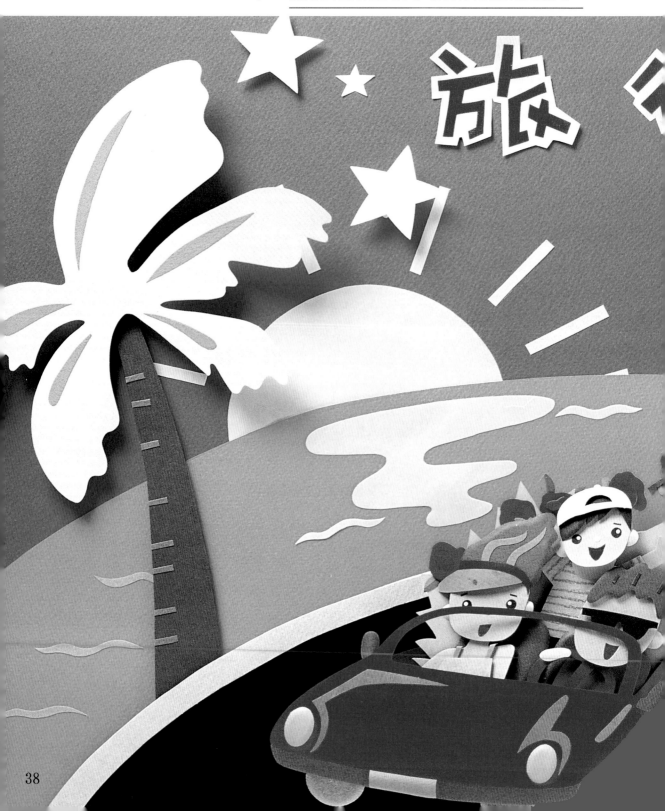

將其表現於**演講海報**上，可命題為：我與父母
間的溝通關係（兩代之間的溝通）、快樂的親
子夏令營、新生活旅遊規劃等用途廣泛。

線稿
參考P60

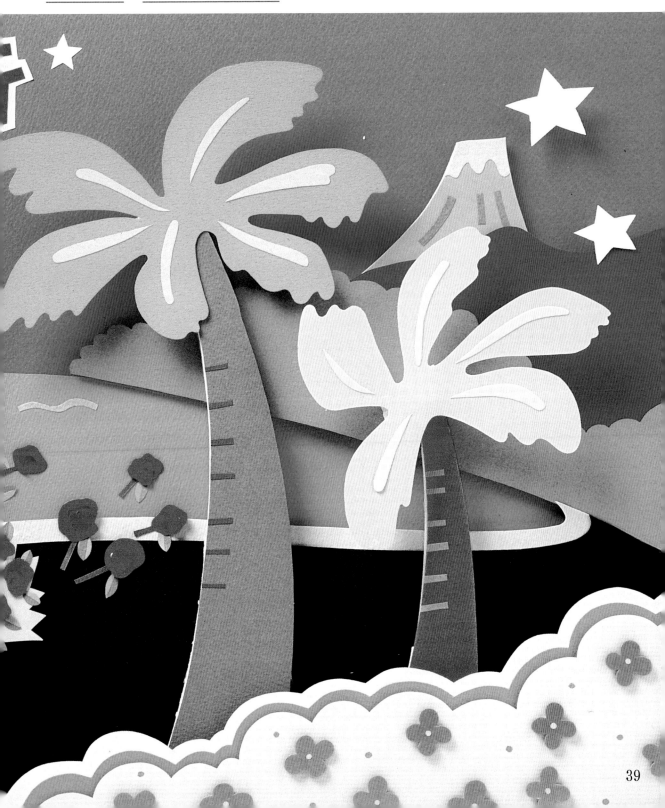

1 先於佈置板上貼好底好底色。

2 割出月亮的形狀，貼於板上。

3 組合遠山的部份（所使用的色彩彩度較低，顯得較遠的感覺。）

4 於組合起的遠山背面貼上珍珠板或保麗龍來墊高。

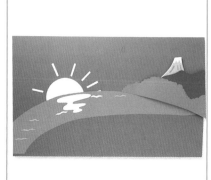

5 使用較淺的藍色表現大海，並貼上月亮倒影和遠山。

6 道路裱上珍珠板來墊高。

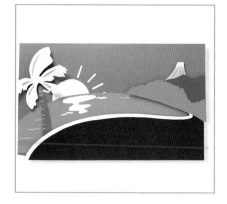

7 貼於板上。

8 前方的花叢做法先剪出最上層，再依序往後增加層次。

9 將色紙反覆摺出多層後，於第一層劃出花朵並剪下。

10 人物－小孩的分解。

11 人物－媽媽的分解。

12 人物－爸爸的分解。

13 車子的分解。

14 車子的組合。

15 在車子後方先黏上綠色花叢。

16 再依次黏上人物。

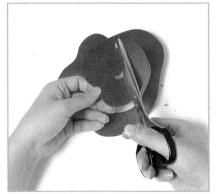

17 花朵部份則以旋渦狀來表現玫瑰花。

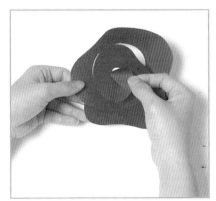

18 以筆桿稍微彎出弧狀，中心應拉高。

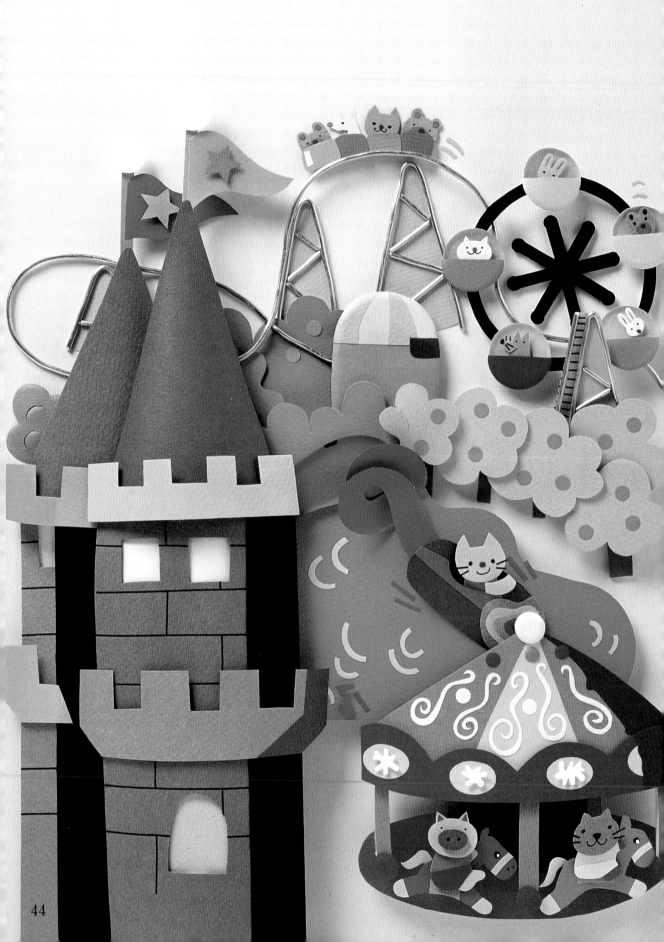

Natural
自然萬象佈置

此幅作品適用於<u>園遊會</u>入場佈置、<u>同樂會</u>製造歡樂氣氛、屬於<u>遊樂休閒性</u>的佈置。對於較沉悶、安靜的班級也可以加上這個佈置，可使學習氣氛活潑些而不致死氣沉沉沒有讀書氣息。

製作重點示範

1 以粗鐵絲黏出鐵塔。

2 摩天輪分三部份：全圓、半圓和動物，圓的部份以滾圓邊來表現並以泡棉膠來墊高。

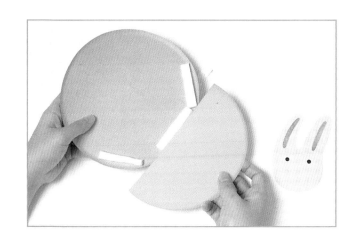

3 以保麗龍墊高城堡和旋轉木馬，和其它的部份凸顯開。

線稿
參考P59

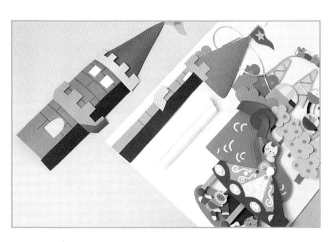

應用實例 – 邊框

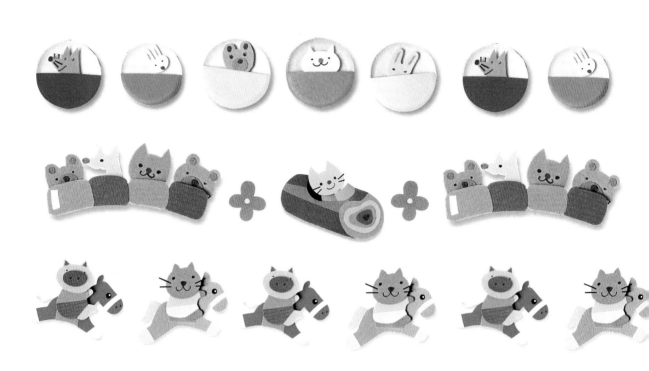

應用實例 – 海報

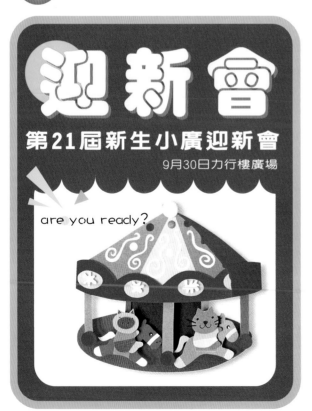

迎新會

第21屆新生小廣迎新會

9月30日力行樓廣場

are you ready?

夏令營又來囉

報名：請至體育處領表。

時間：92年7月20日～7月23日

營地：大溪－復興鄉

營長：體育老師－陳金茂

報名截止至6月20日

請踴躍參加！！

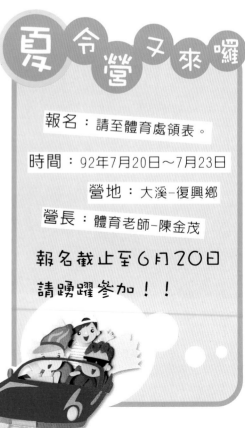

寶 寶 天 地

單元佈置

活潑的蔬果造型可佈置於家政／烹飪教室，也可佈置於學校餐廳、合作社；標榜著－多吃蔬菜水果，"健康多多，活力

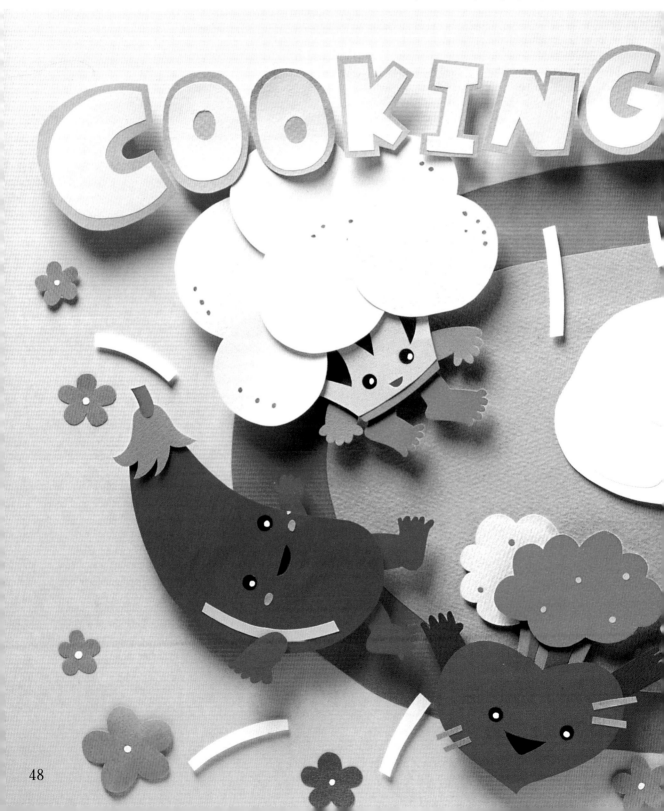

多"！可適用於現在社會上愛吃速食食品
的小朋友們。

線稿
參考P60

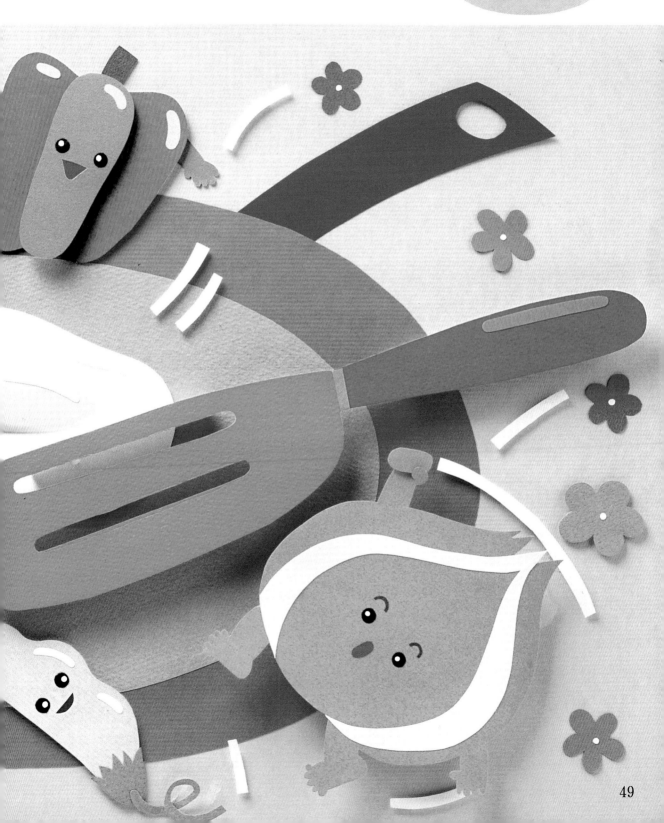

 # 製作重點示範

1 字體製作：利用電腦列印字體，再影印放大至所需大小。

2 鍋子黏於底板上。

3 鍋底黏於鍋子上。

4 花朵的紙型。

5 花椰菜分解。

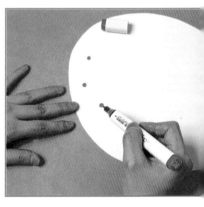

6 利用麥克筆畫上綠點，表現一叢叢的感覺。

7 茄子分解。

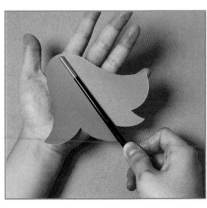

8 蒂頭的部份可利用筆桿作出弧形後，背部黏塊泡棉，增加立體感。

9 小紅椒的分解。

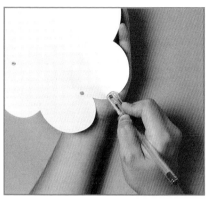

10 花朵部份邊緣滾圓邊。

11 大蒜分解。

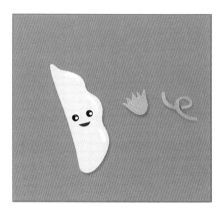

12 四季豆分解。

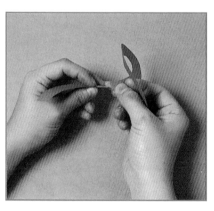

13 鬚鬚彎曲處分為二段黏貼。

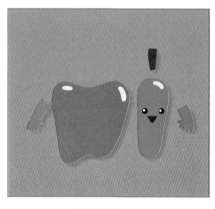

14 青椒分解。

15 利用珍珠板或泡棉膠來墊高，使其更立體。

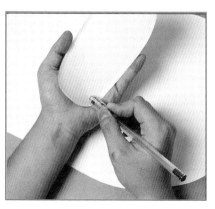

16 蛋黃部份於邊緣滾圓邊。

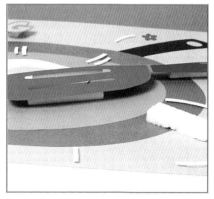

17 鍋鏟利用保麗龍墊高。

18 字型亦利用保麗龍塊來墊高，增加畫面的層次感。

營養均衡，健康多多

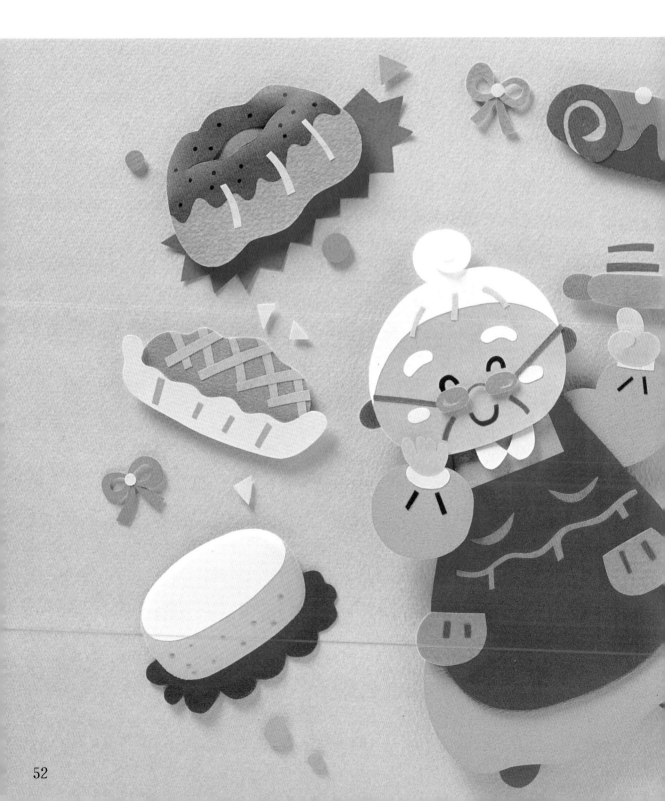

比幅作品可用來表現於社團招生，如：西式餐飲社、洋果子教室、西點料點課程；或是－園遊會／實習商店的背景佈置，奶乃的親切模樣是聚集人氣最佳人選。

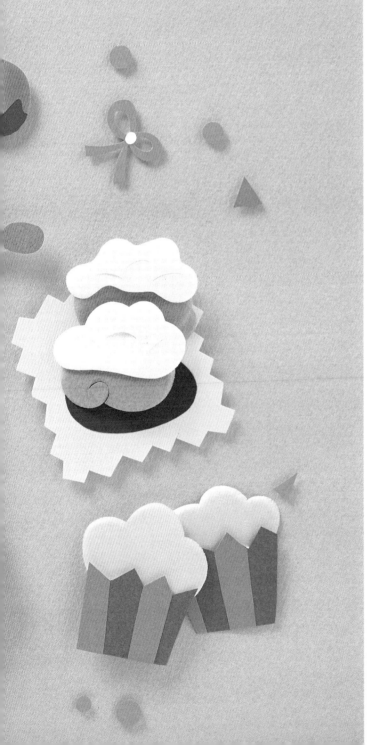

線稿
參考P61

製作重點示範

1 甜甜圈製作－將甜甜圈中間鏤空，並於邊緣滾圓邊，最後於後方黏上另一色紙完成。

2 瑞士捲的分解。

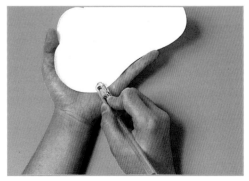

3 泡芙的奶油部份於邊緣滾出圓邊，製造出立體的感覺。

小廚師

以一男一女來構成可愛的廚藝畫面，適用於餐飲料理課程，或是學校餐飲部的公

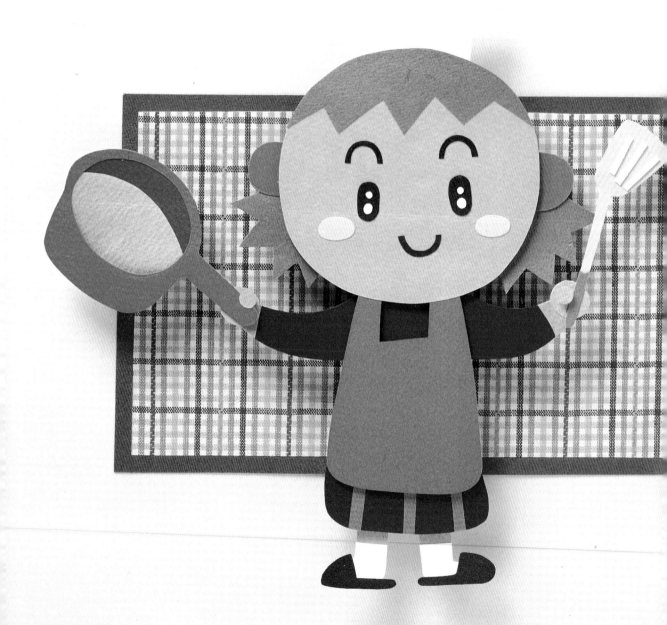

佈欄，內容除了<u>招生社團社員</u>外，還可用於<u>公佈菜單</u>、標榜與食物有關的內容。

線稿
參考P61

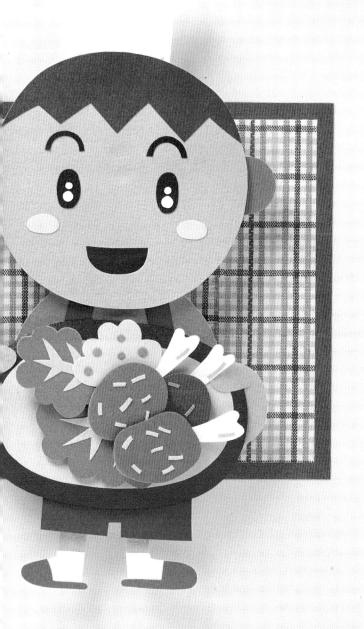

製作重點示範

1 背景可使用包裝紙，使畫面顯得豐富活潑。製作一將包裝紙襯於色紙上，留出等距大小的寬度裁下，即完成。

2 平底鍋的作法則先割下鍋子造型，底部再貼於後方。（可以泡棉膠墊高）

3 人物的背面以珍珠板來墊高，增加畫面的立體感。

 應用實例－邊框

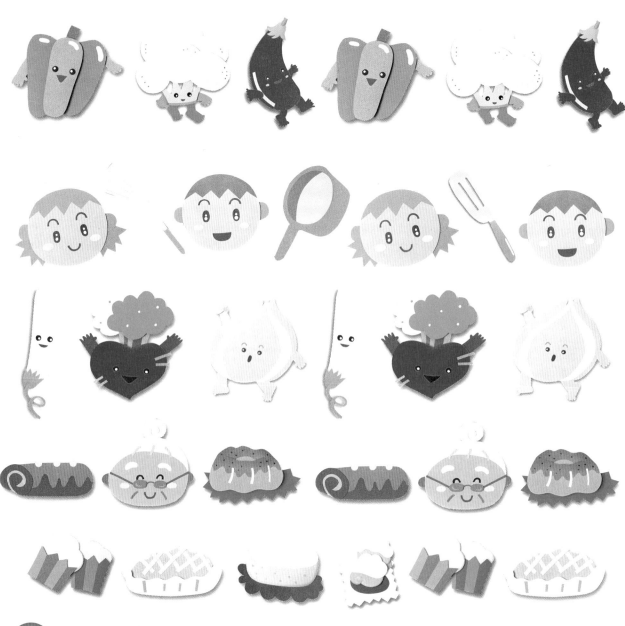

 應用實例－海報

湘陽中華料理

校慶實習商店/5年1班

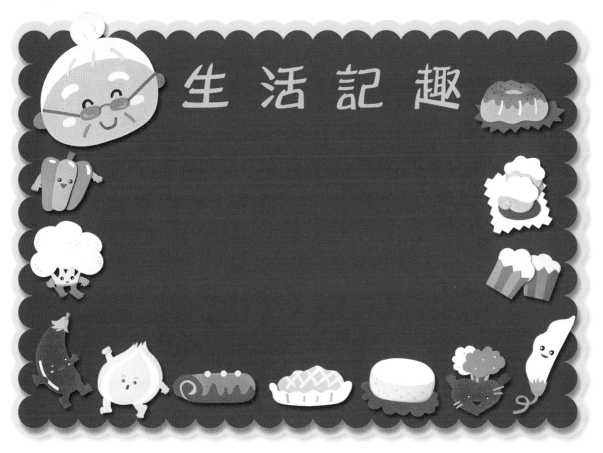

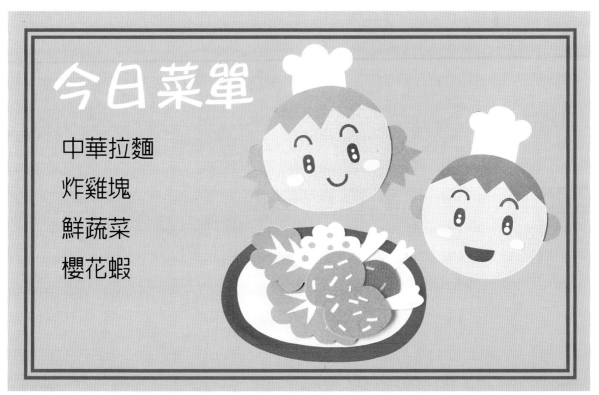

今日菜單

中華拉麵
炸雞塊
鮮蔬菜
櫻花蝦

春天來了

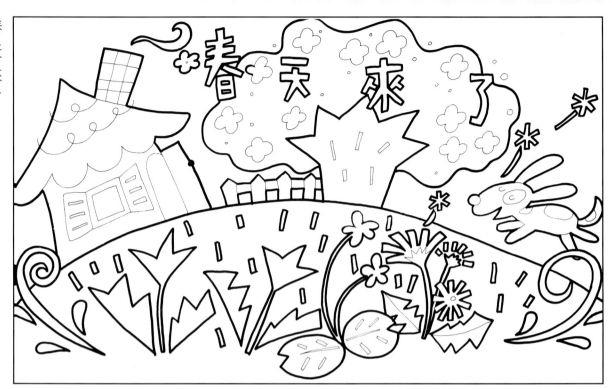

快樂季節

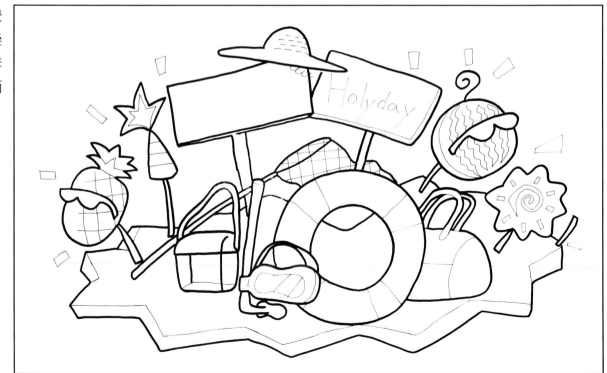

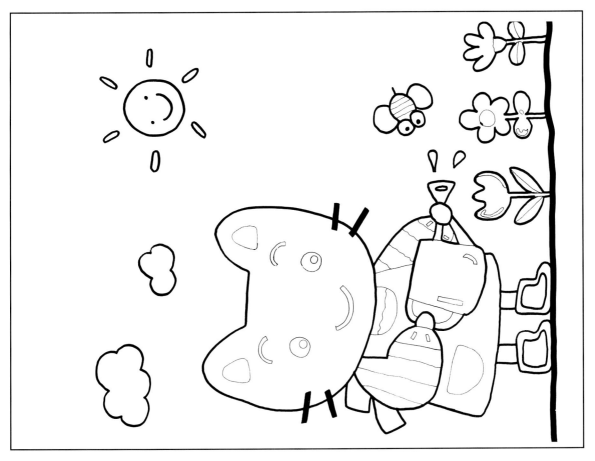

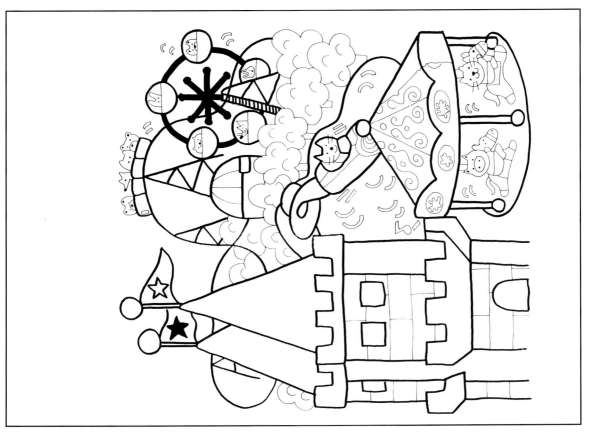

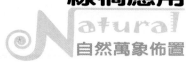
旅行

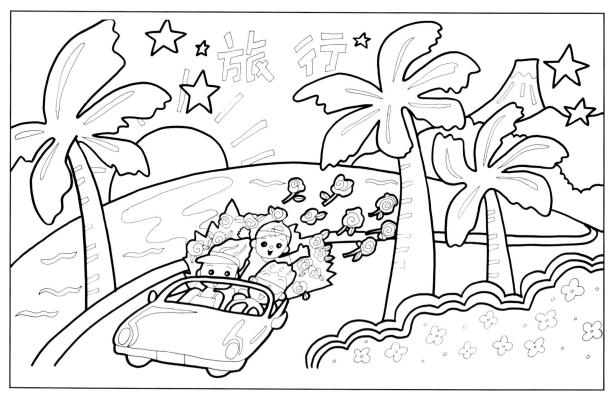

蔬果

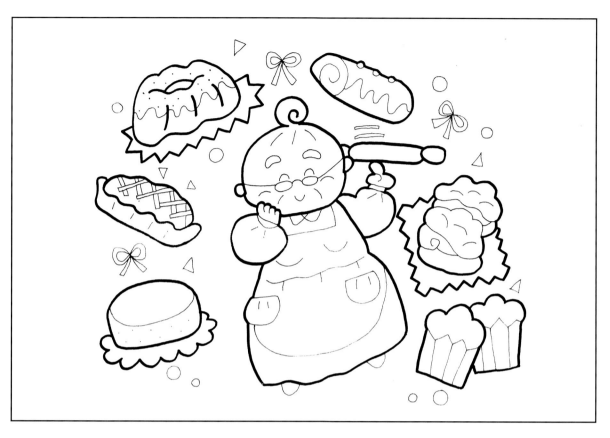

營養均衡，健康多多

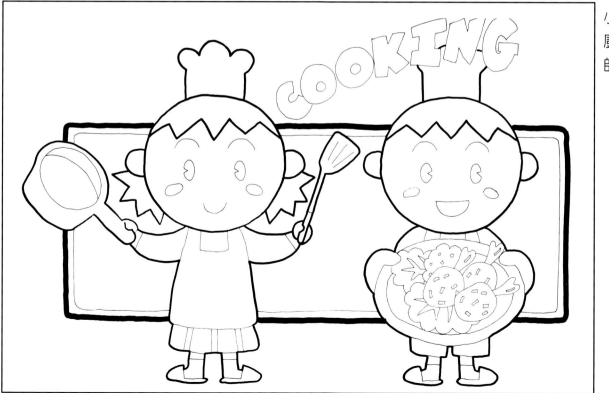

小廚師

新形象出版圖書目錄

郵撥：0510716-5　地址：北縣中和市中和路322號8F之1
TEL：29207133．29278446　陳偉賢
TEL：29207133　FAX：29290713

總代理：北星圖書公司
郵撥：0544500-7 北星圖書帳戶

一、美術設計類

代碼	書名	定價
00001-01	新插畫百科(上)	400
00001-02	新插畫百科(下)	400
00001-04	世界名家包裝設計(大8開)	600
00001-06	世界名家插畫專輯(大8開)	600
00001-09	世界名家兒童插畫(大8開)	650
00001-05	藝術．設計的平面構成	380
00001-10	商業美術設計(平面應用篇)	450
00001-07	包裝結構設計	400
00001-11	廣告視覺媒體設計	400
00001-15	應用美術．設計	400
00001-16	插畫藝術設計	400
00001-18	基礎造形	400
00001-21	商業電腦繪圖設計	500
00001-22	商標造形創作	380
00001-23	插畫彙編(事物篇)	380
00001-24	插畫彙編(交通工具篇)	380
00001-25	插畫彙編(人物篇)	380
00001-28	版面設計基本原理	480
00001-29	D.T.P桌面出版設計入門	480
X0001	印刷設計圖案(人物篇)	380
X0002	印刷設計圖案(動物篇)	380
X0003	圖案設計(花木篇)	350
X0015	裝飾花邊圖案集成	450
X0016	實用聖誕圖案集成	380

二、POP設計

代碼	書名	定價
00002-03	精緻手繪POP字體3	400
00002-04	精緻手繪POP海報4	400
00002-05	精緻手繪POP展示5	400
00002-06	精緻手繪POP應用6	400
00002-08	精緻手繪POP字體8	400
00002-09	精緻手繪POP插畫9	400
00002-10	精緻手繪POP畫典10	400
00002-11	精緻手繪POP個性字11	400
00002-12	精緻手繪POP校園篇12	400
00002-13	POP廣告 1．理論與實務篇	400
00002-14	POP廣告 2．麥克筆字體篇	400
00002-15	POP廣告 3．手繪創意字篇	400
00002-18	POP廣告 4．手繪POP製作	400
00002-22	POP廣告 5．店頭海報設計	450
00002-21	POP廣告 6．手繪POP字體	400
00002-26	POP廣告 7．手繪海報設計	450
00002-27	POP廣告 8．手繪軟筆字體	400
00002-16	手繪POP的理論與實務	400
00002-17	POP字體篇-POP正體自學1	450
00002-19	POP字體篇-POP個性自學2	450
00002-20	POP字體篇-POP變體字3	450
00002-24	POP字體篇-POP變體字4	450
00002-31	POP字體篇-POP創意自學5	450
00002-23	海報設計1．POP秘笈-學習	500
00002-25	海報設計2．POP秘笈-綜合	450
00002-28	海報設計3．手繪海報	450
00002-29	海報設計4．精緻海報	500
00002-30	海報設計5．店頭海報	500
00002-32	海報設計6．創意海報	450
00002-34	POP高手1-POP字體(變體字)	400
00002-33	POP高手2-POP商業廣告	400
00002-35	POP高手3-POP廣告實例	400
00002-36	POP高手4-POP實務	400
00002-39	POP高手5-POP插畫	400
00002-37	POP高手6-POP視覺海報	400
00002-38	POP高手7-POP校園海報	400

三、室內設計透視圖

代碼	書名	定價
00003-01	籃白相間裝飾法	450
00003-03	名家室內設計作品專集(8開)	600
00003-05	室內設計製圖實務與圖例	650
00003-05	室內設計製圖	650
00003-06	室內設計基本製圖	350
00003-07	美國最新室內透視圖表現1	500
00003-08	展覽空間規劃	650
00003-09	店面設計入門	550
00003-10	流行店面設計	450
00003-11	流行餐飲店設計	480
00003-12	居住空間的立體設計	500
00003-13	精緻室內設計	800
00003-14	室內設計製圖實務	450
00003-15	商店透視-麥克筆技法	500
00003-16	室內外空間透視表現法	480
00003-18	室內設計配色手冊	350
00003-21	休閒俱樂部,酒吧與舞台	1,200
00003-22	室內空間設計	500
00003-23	櫥窗設計與空間處理(平)	450
00003-25	博物館&休閒公園展示設計	800
00003-26	最新室內設計與空間運用	500
00003-27	萬國博覽會&展示會	1,000
00003-33	居家照明設計	1,200
00003-34	商業照明-創造活潑生動的	950
00003-29	商業空間-辦公室.空間.傢俱	1,200
00003-30	商業空間-酒吧.旅館及餐廳	650
00003-31	商業空間-商店百貨公司	650
00003-35	商業空間-辦公傢俱	650
00003-36	商業空間-精品店	700
00003-37	商業空間-餐廳	700
00003-38	商業空間-店面樹窗	700
00003-39	世界名家室內透視圖全集(大8開)	600

四、圖學

代碼	書名	定價
00004-01	綜合圖學	250
00004-02	製圖與識圖	280
00004-04	基本透視實務技法	400
00004-05	世界名家透視圖全集(大8開)	600

五、色彩配色

代碼	書名	定價
00005-01	色彩計畫(北星)	350
00005-02	色彩心理學-打擊者指南	400
00005-03	色彩與配色(普級版)	300
00005-05	配色事典(1)集	330
00005-05	配色事典(2)集	330
00005-07	色彩實用色票集+129a	480

六、SP 行銷企業識別設計

代碼	書名	定價
00006-01	企業識別設計(北星)	450
B0209	企業識別系統	400
B0209	商業名片(1)-北星	450
00006-02	商業名片(2)-創意設計	500
00006-03	商業名片(2)-創意設計	450
00006-05	商業名片(3)-創意設計	450
00006-06	最佳商業手冊設計	600
A0198	日本企業識別設計(1)	400
A0199	日本企業識別設計(2)	400

七、透視圖鑑賞

代碼	書名	定價
00007-01	造園景觀設計	1,200
00007-02	現代都市街道景觀設計	1,200
00007-03	都市水景設計之要素與概	1,200
00007-05	最新歐洲建築外觀	1,500
00007-06	觀光旅館設計	800
00007-07	景觀設計實務	850

八、繪畫技法

代碼	書名	定價
00008-01	基礎石膏素描	400
00008-02	石膏素描技法專集(大8開)	450
00008-03	繪畫思想與造形理論	350
00008-04	魏斯水彩畫專集	650
00008-05	水彩靜物圖解	400
00008-06	油彩畫技法1	450
00008-07	人物靜物的畫法	450
00008-08	風景表現技法3	450
00008-09	石膏素描技法4	450
00008-10	水彩.粉彩表現技法5	450
00008-11	描繪技法6	350
00008-12	粉彩表現技法7	400
00008-13	繪畫表現技法8	500
00008-14	色鉛筆描繪技法9	400
00008-15	油畫配色精要10	400
00008-16	鉛筆技法11	350
00008-17	基礎油畫12	450
00008-18	世界名家水彩(1)(大8開)	650
00008-20	世界水彩畫專集(3)(大8開)	650
00008-22	世界名家水彩專集(5)(大8開)	650
00008-23	壓克力畫技法	400
00008-24	不透明水彩技法	400
00008-25	新素描技法解說	350
00008-26	畫鳥.話鳥	450
00008-27	噴畫技法	600
00008-29	人體結構與藝術構成	1,300
00008-30	藝用解剖學(平裝)	350
00008-65	中國畫技法(CDROM)	500
00008-32	千嬌百態	450
00008-33	世界名家油畫專集(大8開)	650
00008-34	插畫技法	450

郵撥：0510716-5　陳偉賢　　地址：北縣中和市中和路322號8F之1
TEL：29207133、29278446　　FAX：29290713

總代理：北星圖書公司
郵撥：0544500-7　北星圖書帳戶

代碼	書名	定價
00008-37	粉彩畫技法	450
00008-38	實用繪畫範本	450
00008-39	油畫基礎畫法	450
00008-40	用粉彩來捕捉個性	550
00008-41	水彩拼貼技法大全	650
00008-42	人體之美實體素描技法	400
00008-44	噴畫的世界	500
00008-45	水彩技法圖解	450
00008-46	技法1-鉛筆畫技法	350
00008-47	技法2-粉彩畫技法	450
00008-48	技法3-沾水筆、彩色墨水技法	450
00008-49	技法4-野生植物畫法	400
00008-50	技法5-油畫質感	450
00008-57	技法6-陶畫教室	400
00008-59	技法7-陶藝手繪的裝飾技巧	450
00008-51	如何引導觀畫者的視線	450
00008-52	人體素描-裸女繪畫的姿勢	400
00008-53	大師的油畫筆法	750
00008-54	創造性的人物速寫技法	600
00008-55	壓克力膠彩全技法	450
00008-56	畫彩百科	500
00008-58	繪畫技法與構成	450
00008-60	繪畫藝術	450
00008-61	新素克畫的世界	660
00008-62	美少女生活插畫集	450
00008-63	軍事插畫集	500
00008-64	技法6-品味陶畫專門技法	400
00008-66	精細素描	300
00008-67	手槍與軍事	350

九、廣告設計企劃

代碼	書名	定價
00009-02	CI與展示	400
00009-03	企業識別設計與製作	400
00009-04	商標與CI	400
00009-05	實用廣告學	300
00009-11	1-美工設計完稿技法	300
00009-12	2-商業廣告印刷設計	450
00009-13	3-包裝設計典庫集	450
00001-14	4-展示設計(北星)	450
00009-15	5-包裝設計	450
00009-14	CI視覺設計(文字媒體應用)	450
00009-16	被遺忘的心形象	150
00009-18	綜藝形象100序	150
00006-04	名家創意系列1-識別設計	1,200
00009-20	名家創意系列2-包裝設計	800
00009-21	名家創意系列3-海報設計	800
Z0905	創意設計-啟發創意的平面	850
Z0906	CI視覺設計(信封名片設計1)	350
Z0907	CI視覺設計(DM廣告型1)	350
Z0909	CI視覺設計(包裝點線面1)	350
Z0910	CI視覺設計(企業名片吊卡)	350
	CI視覺設計(月曆PR設計)	350

十、建築房地產

代碼	書名	定價
00010-01	日本建築及空間設計	1,350
00010-02	建築環境透視圖運用技巧	650
00010-10	建築模型	550
00010-10	不動產估價實用法規	450
00010-11	經營寶點-頂級經理	250
00010-12	不動產經紀人考試法規	590
00010-13	房地41-民法概要	450
00010-14	房地47-不動產經濟法規精要	280
00010-06	美國房地產買賣投資	220
00010-29	建築3-土地開發實務	360
00010-27	實戰4-不動產估價定位實務	330
00010-28	實戰5-產品定位實務	330
00010-37	實戰6-建築規劃實務	390
00010-30	實戰7-土地制度分析實務	300
00010-59	經營建築百貨實務	450
00010-03	實戰9-建築工程管理實務	390
00010-07	實戰10-土地開發實務	400
00010-08	實戰11-財務把握規劃實務(上)	380
00010-09	實戰12-財務稅務規劃實務(下)	400
00010-20	招實建築百銷實務	600
00010-39	科技產物理規劃區域	300
00010-41	建築物理環境與技術	600
00010-42	建築資料文獻目錄	450
00010-46	建築圖解-接待中心、樣品屋	350
00010-54	房地產市場景氣發展	480
00010-63	當代建築師	350
00010-64	中美洲-樂園貝里斯	350

十一、工藝

代碼	書名	定價
00011-02	籐編工藝	240
00011-04	皮雕藝術技法	400
00011-05	紙的創意世界-紙藝設計	600
00011-07	陶藝娃娃	280
00011-08	木彫技法	300
00011-09	陶瓷彫刻	450
00011-10	小石頭的創意世界(平裝)	380
00011-11	紙黏土1-黏土的遊藝世界	350
00011-16	紙黏土2-黏土的環保世界	350
00011-13	紙雕創作-餐飲篇	450
00011-14	紙雕嘉年華	450
00011-15	紙黏土白皮書	450
00011-17	軟陶風情畫	480
00011-19	談紙神工	450
00011-18	創意生活DIY(1)美勞篇	450
00011-20	創意生活DIY(2)工藝篇	450
00011-21	創意生活DIY(3)風格篇	450
00011-22	創意生活DIY(4)綜合媒材	450
00011-22	創意生活DIY(5)札貨篇	450
00011-23	創意生活DIY(6)巧飾篇	450
00011-26	DIY物語(1)滿布風雲	400
00011-27	DIY物語(2)織的天空	400
00011-28	DIY物語(3)紙黏土小品	400
00011-29	DIY物語(4)重慶深林	400
00011-30	DIY物語(5)環保超人	400
00011-31	DIY物語(6)機械左表	400
00011-32	紙藝創作1-紙塑娃娃(特價)	299
00011-33	紙藝創作2-簡易紙塑	375
00011-35	巧手DIY1紙黏土生活陶器	280
00011-36	巧手DIY2紙黏土裝飾小品	280
00011-37	巧手DIY3紙黏土裝飾小品2	280
00011-38	巧手DIY4簡易紙黏土的拼布	280
00011-39	巧手DIY5藝術麵包花入門	280
00011-40	巧手DIY6紙黏土工藝(1)	280
00011-41	巧手DIY7紙黏土工藝(2)	280
00011-42	巧手DIY8紙黏土娃娃(3)	280
00011-43	巧手DIY9紙黏土娃娃(4)	280
00011-44	巧手DIY10-紙黏土小師傅(1)	280
00011-45	巧手DIY11-紙黏土小師傅(2)	280
00011-51	卡片DIY1-3D立體卡片1	450
00011-52	卡片DIY2-3D立體卡片2	450
00011-53	完全DIY手冊1-生活啟室	450
00011-54	完全DIY手冊2-LIFE生活館	280
00011-55	完全DIY手冊3-綠野仙蹤	450
00011-56	完全DIY手冊4-新食器時代	450
00011-60	個性針織DIY	450
00011-61	織布生活DIY	450
00011-62	彩繪藝術DIY	450
00011-63	花藝禮品DIY	400
00011-64	節慶DIY系列1.聖誕饗宴-1	400
00011-65	節慶DIY系列2.聖誕饗宴-2	400
00011-66	節慶DIY系列3.節慶嘉年華	400
00011-67	節慶DIY系列4.節慶道具	400
00011-68	節慶DIY系列5.節慶卡麥拉	400
00011-69	節慶DIY系列6.節慶禮物包	400
00011-70	節慶DIY系列7.節慶佈置	400
00011-75	休閒手工藝系列1.鉤針娃娃	360
00011-81	休閒手工藝系列2.銀編首飾	360
00011-76	親子同樂1.童玩勞作(特價)	280
00011-77	親子同樂2.紙藝勞作(特價)	280
00011-78	親子同樂3.玩偶勞作(特價)	280
00011-79	親子同樂5.自然科學勞作(特價)	280
00011-80	親子同樂4.環保勞作(特價)	280

十二、幼教

代碼	書名	定價
00012-01	創意的美術教室	450
00012-02	最新兒童繪畫指導	400
00012-04	教室環境設計	350
00012-05	教具製作與應用	350
00012-06	教室環境設計-人物篇	360
00012-07	教室環境設計-動物篇	360
00012-08	教室環境設計-童話圖案篇	360
00012-09	教室環境設計-創意篇	360
00012-10	教室環境設計-植物篇	360
00012-11	教室環境設計-萬象篇	360

十三、攝影

代碼	書名	定價
00013-01	世界名家攝影專集(1)-大8開	400
00013-02	繪之影	420
00013-03	世界自然花卉	400

新形象出版圖書目錄

郵撥: 0510716-5　陳偉賢　地址:北縣中和市中和路322號8F之1
TEL: 29207133・29278446　FAX : 29290713

教室佈置系列

自然萬象佈置【Part.1】

出 版 者：新形象出版事業有限公司
負 責 人：陳偉賢
地　　址：台北縣中和市中和路322號8F之1
電　　話：29207133・29278446
F A X：29290713
編 著 者：新形象
總 策 劃：陳偉賢
執行企劃：黃筱晴
美術設計：黃筱晴
電腦美編：洪麒偉、黃筱晴
封面設計：洪麒偉、黃筱晴
總 代 理：北星圖書事業股份有限公司
地　　址：台北縣永和市中正路462號5F
門　　市：北星圖書事業股份有限公司
地　　址：永和市中正路498號
電　　話：29229000
F A X：29229041
網　　址：www.nsbooks.com.tw
郵　　撥：0544500-7北星圖書帳戶
印 刷 所：利林印刷股份有限公司
製 版 所：興旺彩色印刷製版有限公司

行政院新聞局出版事業登記證／局版台業字第3928號
經濟部公司執照／76建三辛字第214743號
■本書如有裝訂錯誤破損缺頁請寄回退換
西元2002年11月　第一版第一刷

國家圖書館出版品預行編目資料

自然萬象佈置 ／ 新形象編著. ─ 第一版. ─
　台北縣中和市 ： 新形象，2002〔民91〕
　　冊；　　公分. ─（教室佈置系列6）

ISBN 957-2035-41-X（第1冊：平裝）

1. 美術工藝　2. 壁報 ─ 設計

964　　　　　　　　　　　　91019078